VESTIAR COLLEGE LIBR

Principles of Egyptian Art